U0059481

Fish Garden

悅來悅魚快

自序

　　我們始終羨慕天空飛的，水中游的，覺得那樣的世界才遼闊自在。殊不知候鳥每次遷移，都要飛行幾萬公里才能達到目的地；鮭魚產卵時，一定要回溯到自己的原生地，歷經千辛萬苦才能夠回到源頭的，只剩下寥寥無幾。想想這些磨難，原先的羨慕就輕鬆不起來了。許多事情易地而處之後，才知道光看表象實在太膚淺，老是把自己當珍珠，就時時有被埋沒的痛苦。如果面對困境，能少一點怨尤，再侷促的環境，也不覺得滯礙，因為「心」可以海闊天空，如果再加點「玩」心看世界，就更天馬行空了。

　　也許你曾經羨慕魚兒的悠游自在，但換個角度，說不定魚兒羨慕「人」的世界才多采多姿。「悅來悅魚快」這本書就是逆向操作，話說小魚兒年輕時也放浪輕狂，結黨械鬥，度過好一段墮落的荒唐歲月，直到有一天遇見了心上人，才驚覺自己大半魚生都渾渾噩噩，真想安定下來，偏偏條件不好，自信不夠，許多競爭者都比自己強，該怎麼做才能贏得佳人芳心，共結連理呢？「悅來悅魚快」說的就是這樣一個故事，一張張圖片，能激發你多少想像？請你虛擬一下，變成小魚兒，好好放鬆一下吧！

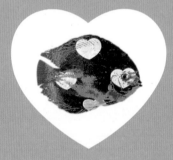

LOVE

獨　白

我要告訴你一則「悅來悅魚快」的故事

我和瑪麗就是從這裡開始的

平常，我喜歡躲進我的城堡都市

我變成一個陽光少年

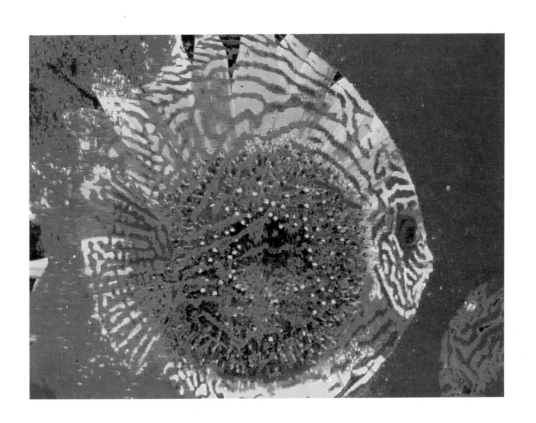

我的顏色 常隨心情轉換

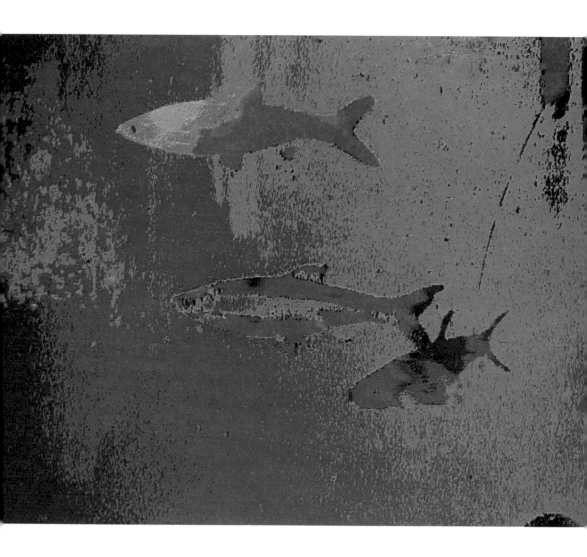

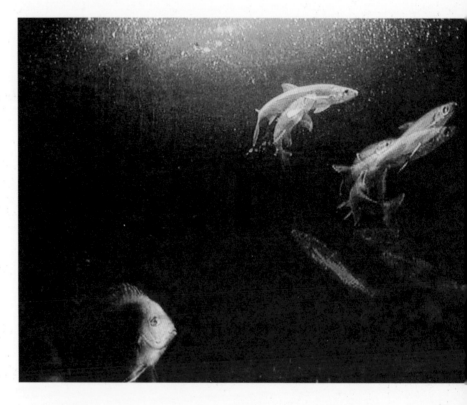

沒事就和朋友一起閒晃

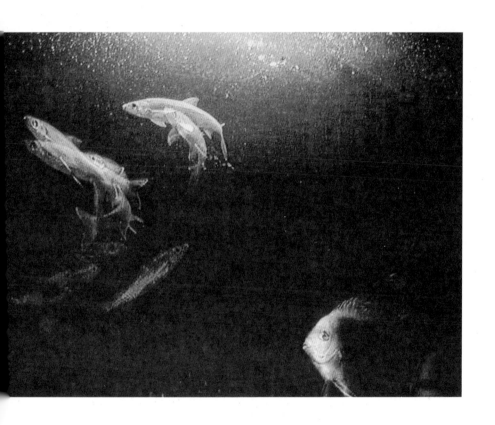

我瘋狂的喜歡Heavy Metal的音樂

和我結伴的竹林兄弟

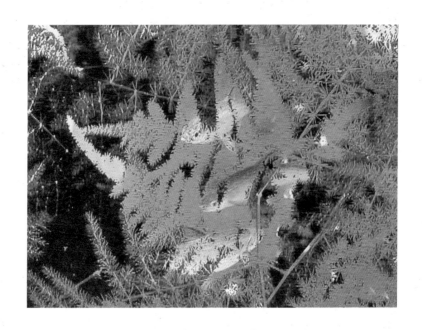

一起醉得蹣跚

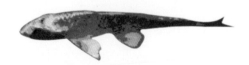

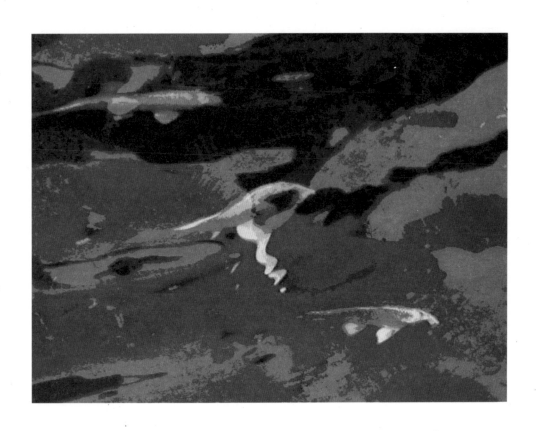

我也械鬥

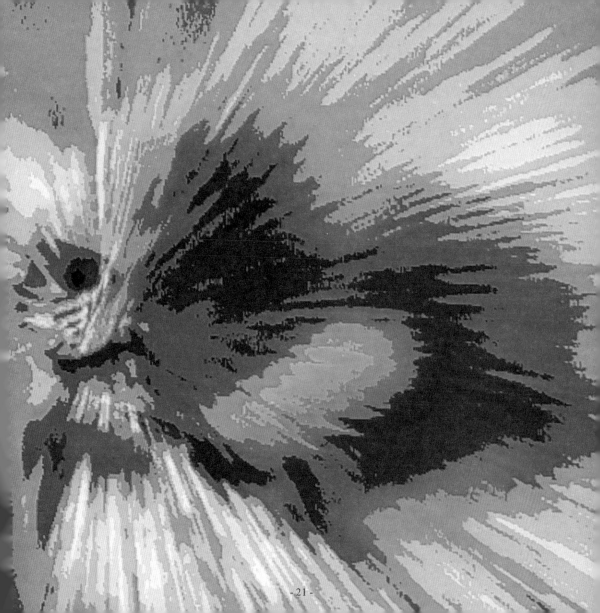

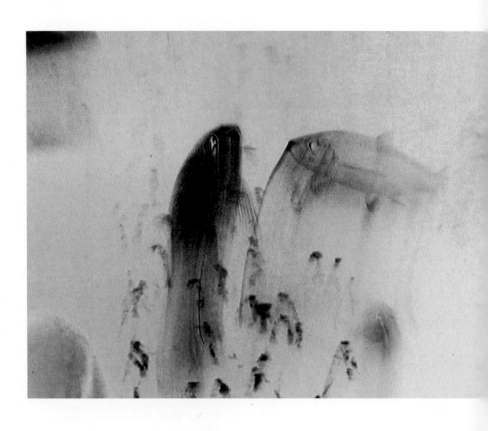

午夜夢迴，總在黑與白中掙扎

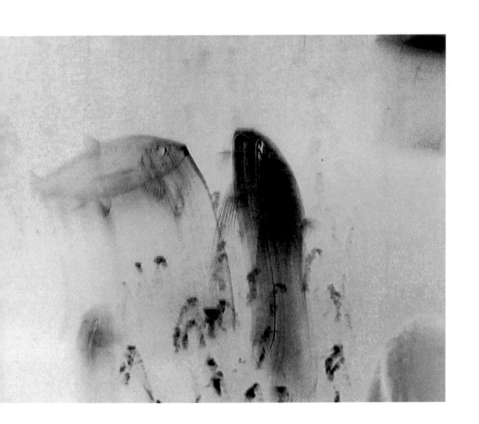

在荒唐與迷失中，我夢見了天堂

哪一天才能脫離渾沌歲月？

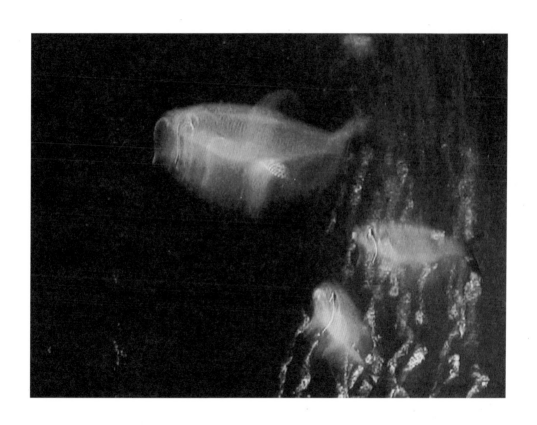

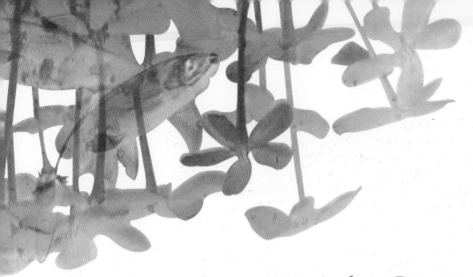

我仍在大千世界中，

　　尋找生命的出口！

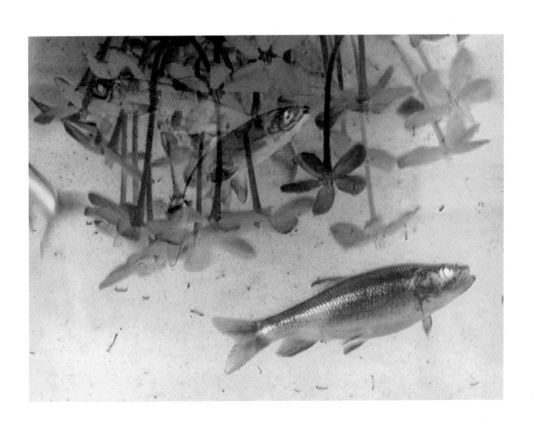

什麼才是我最想要的？

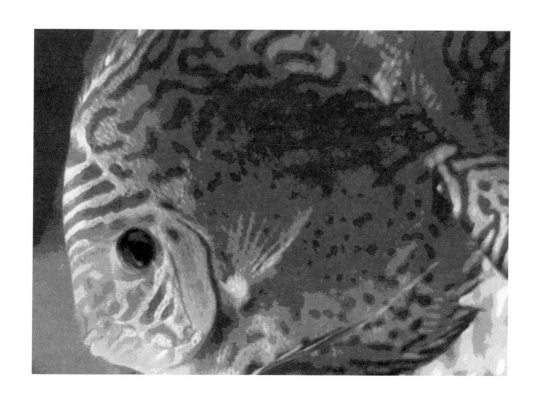

一個偶然，我遇見了瑪麗

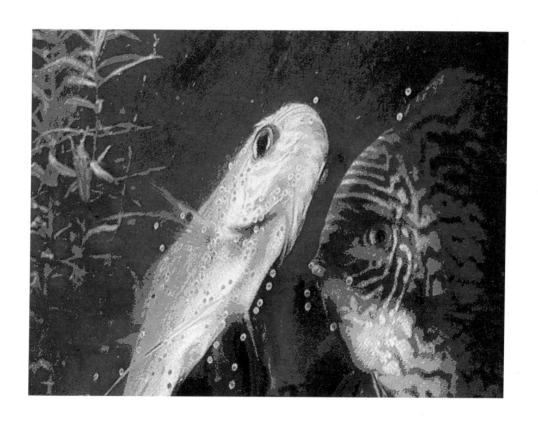

一見瑪麗，我就有觸電的感覺

———就是她了。

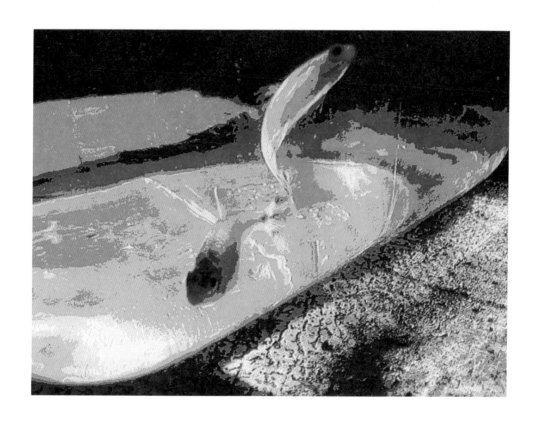

但，她也會喜歡我嗎？

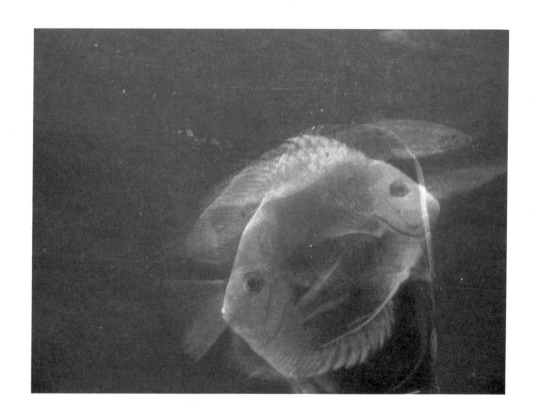

卻也發現了

 情敵一號

　　是個到處把妹的花花公子

情敵二號

└── 一個放蕩不羈的藝術家

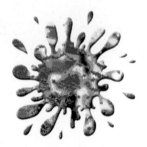

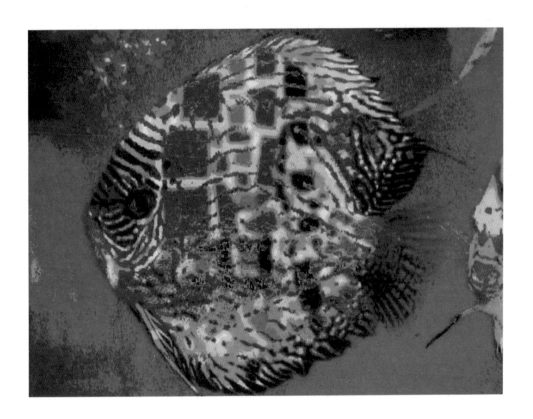

情敵 三號

└┈┈ 一位冷酷的 *PUB* 主唱「碧虎」

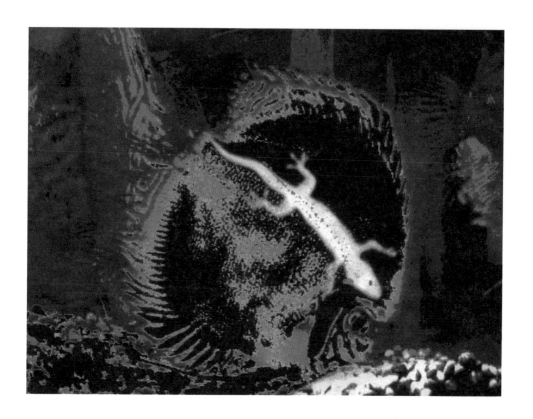

情敵四號

　　　一個掛著神秘微笑的男子

情敵五號

⋯⋯⋯ 一位多金的紈袴子弟

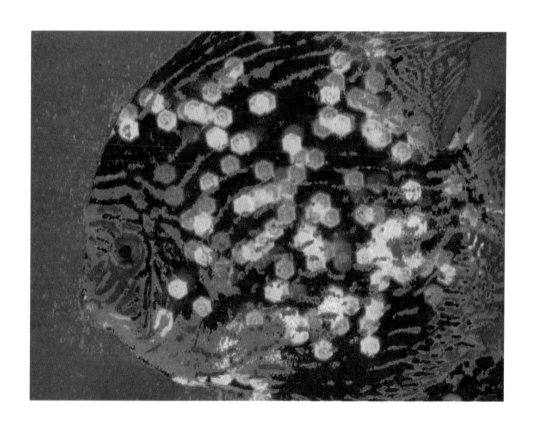

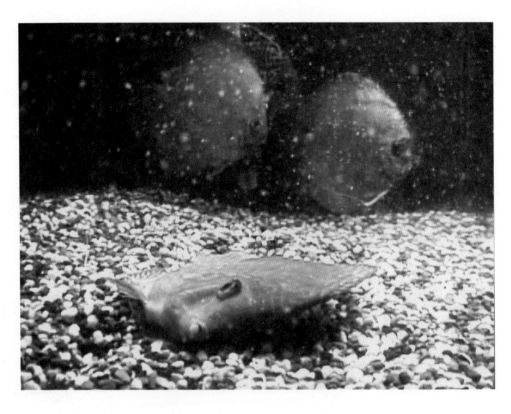

自此「魚」生，驟然黯淡

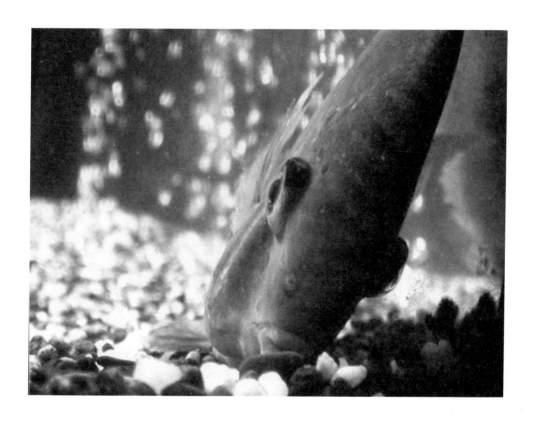

我心中的小宇宙爆炸了

白天與黑夜沒了分界

我失魂落魄，漫無目的地游走

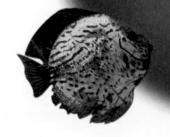

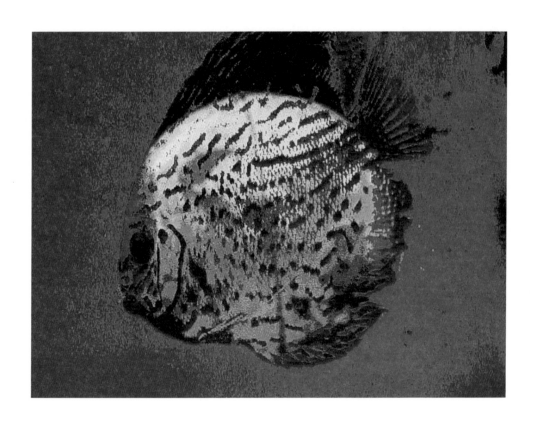

除了瑪麗，我的眼裡再也容不下別人

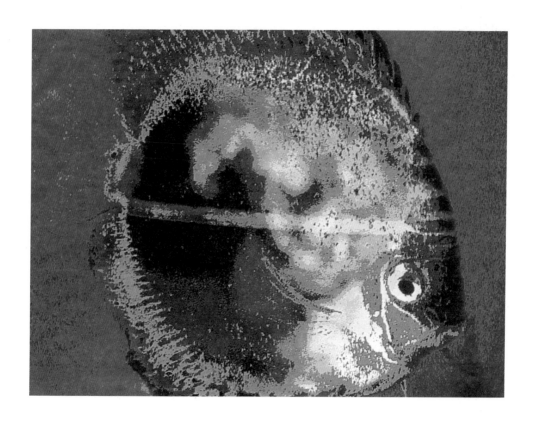

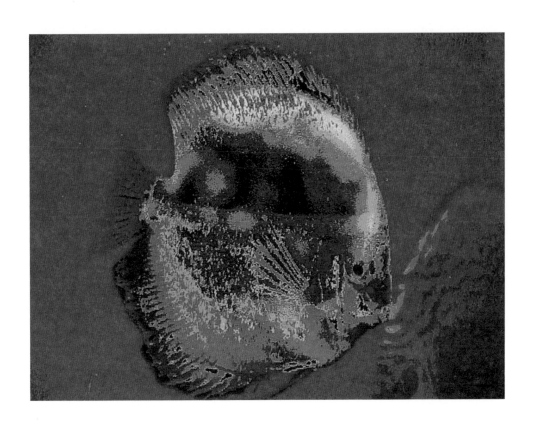

藍色的心情down到谷底

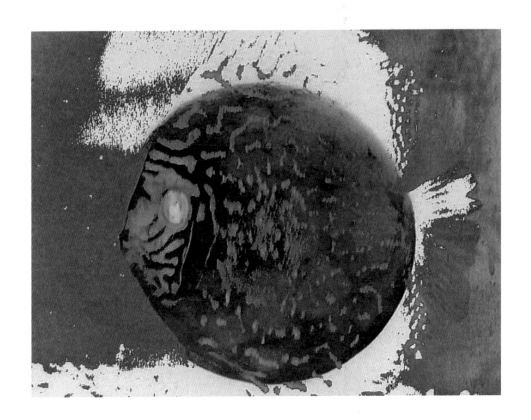

我無法阻擋對她的愛戀

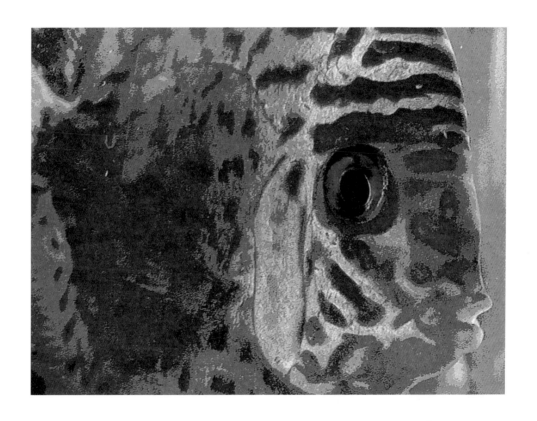

結果我們有一段夢裡對話

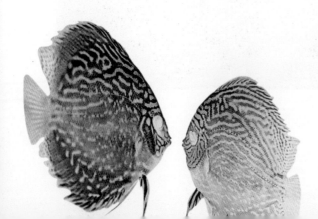

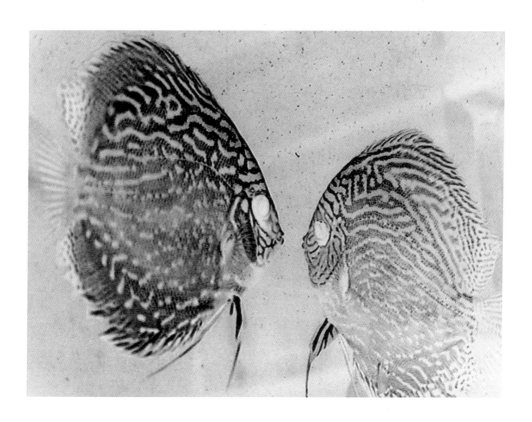

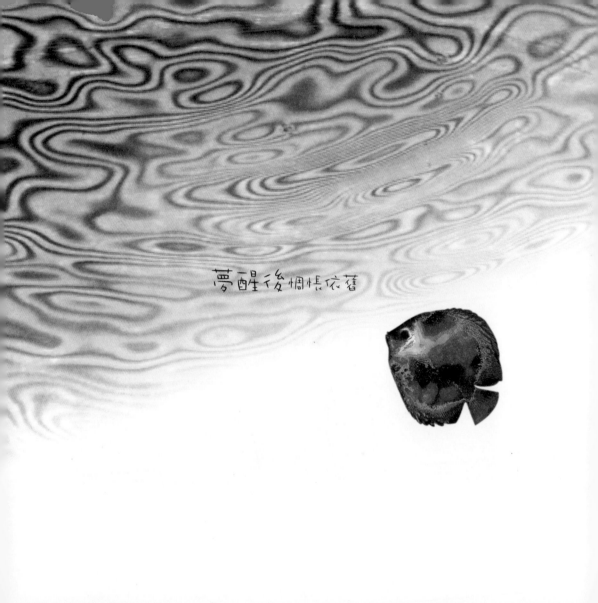

夢醒後惆悵依舊

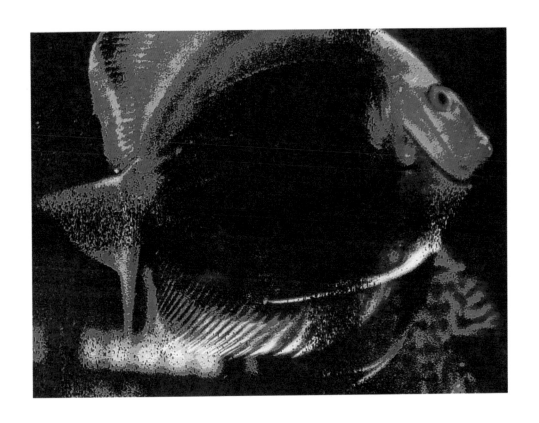

瑪麗突然斷了音訊、、、

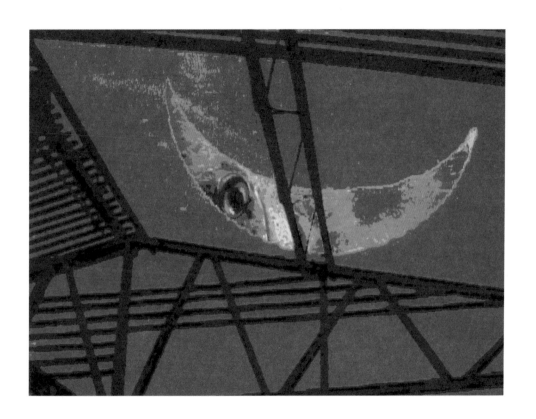

妳到底藏在哪裡？

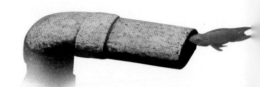

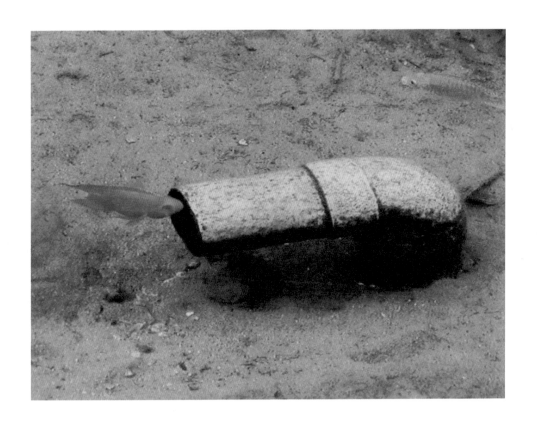

妳知道我在想妳嗎？

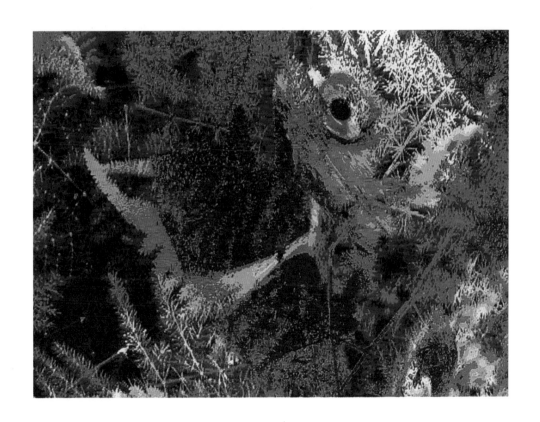

為什麼我和瑪麗不能有美麗的戀曲呢?

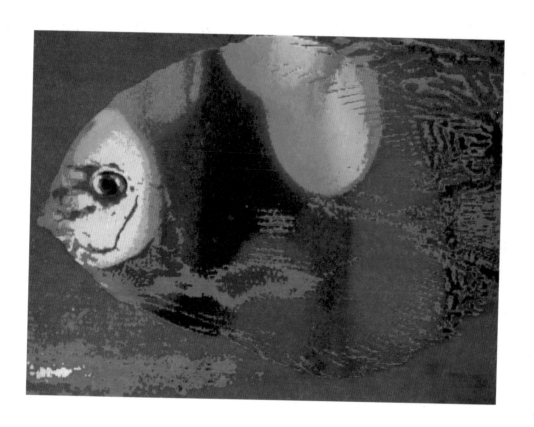

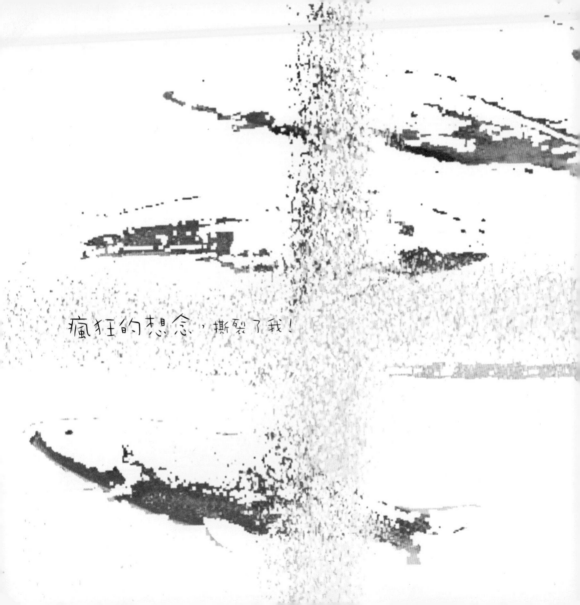

瘋狂的想念，撕裂了我！

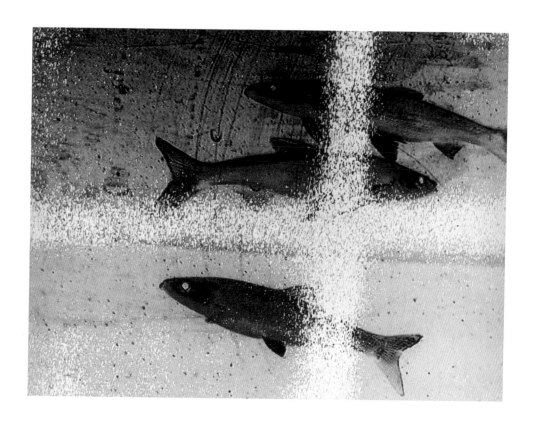

乾脆三「人」行？行不行？

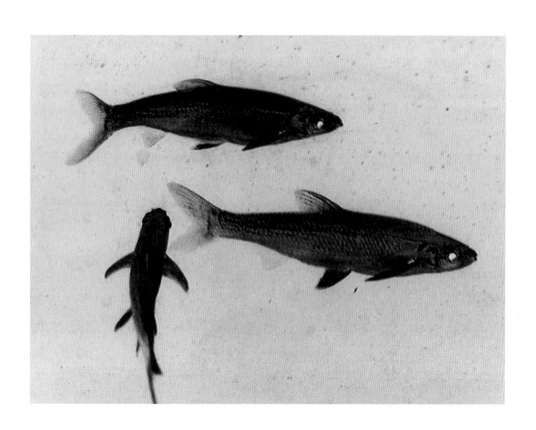

我快崩潰了

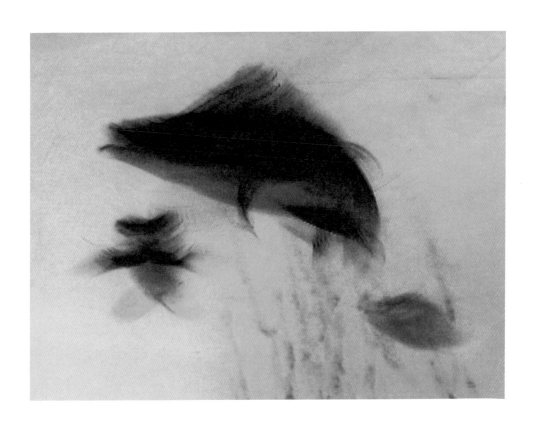

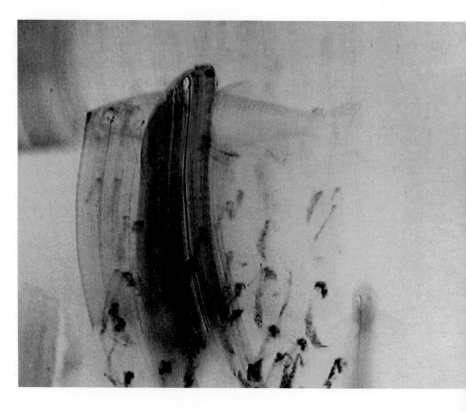

我也想要衝出感情的藩籬

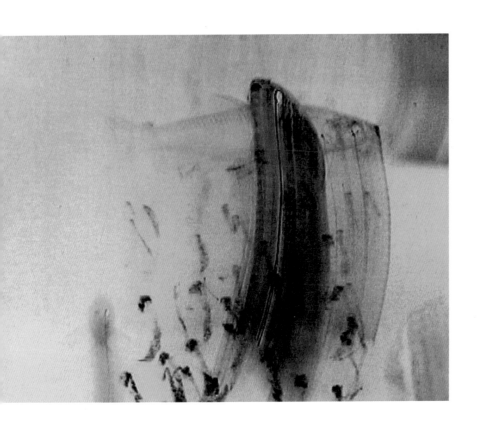

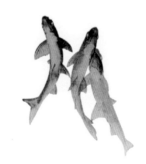

但我知道失去妳，我便一無所有

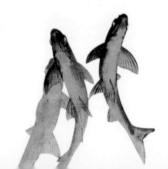

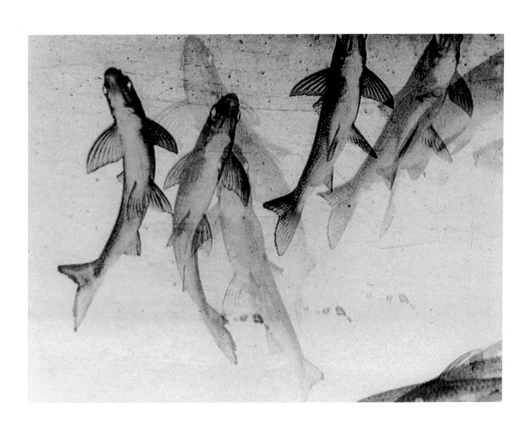

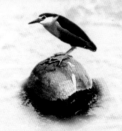

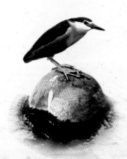

你到底躲在何處？

夜鷺！你看到她了嗎？

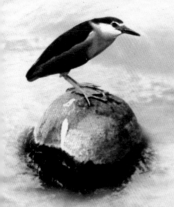

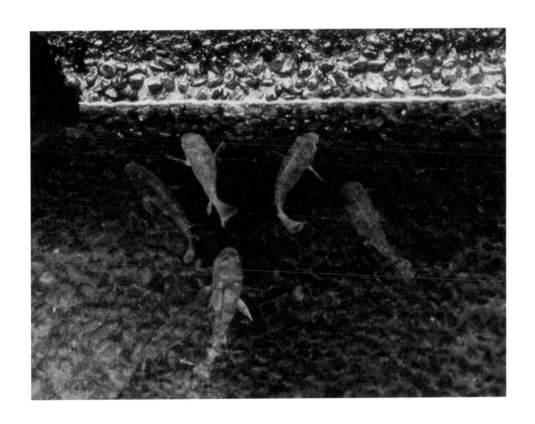

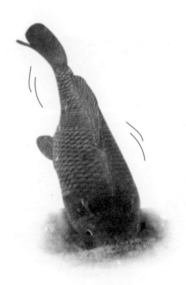

不放棄每一寸土地，翻遍大江

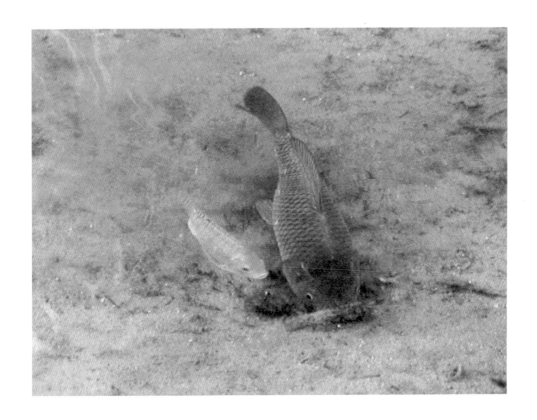

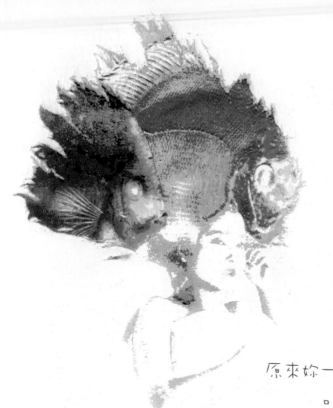

原來妳一直都在我身邊，

只是我被猜疑遮住了雙眼

我們由相吸、相斥到

......結為一體

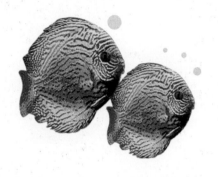

夫唱婦隨－－鶼鰈情深

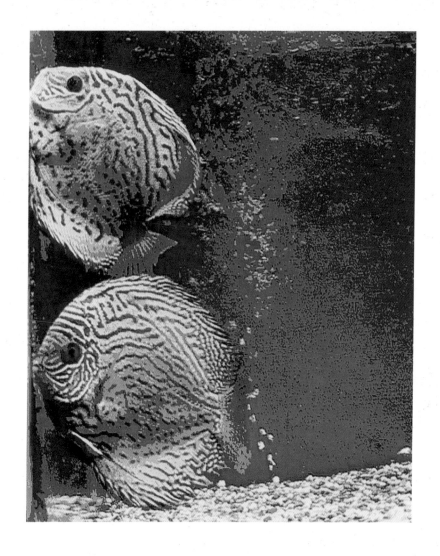

有一天，她說要告訴我一個秘密...

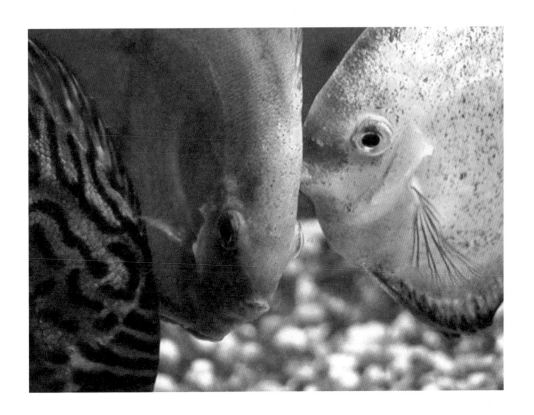

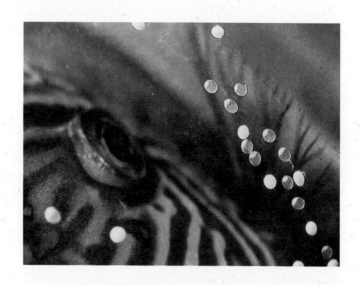

#$%^&

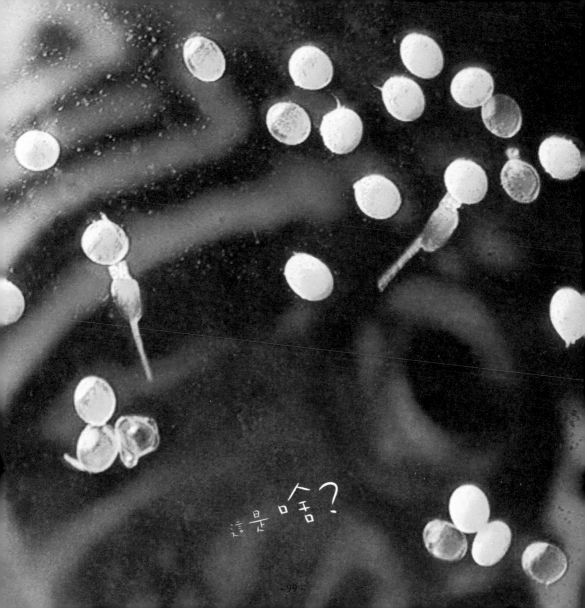

這是啥？

哦！我要向全世界宣告

"我要當爸爸了！"

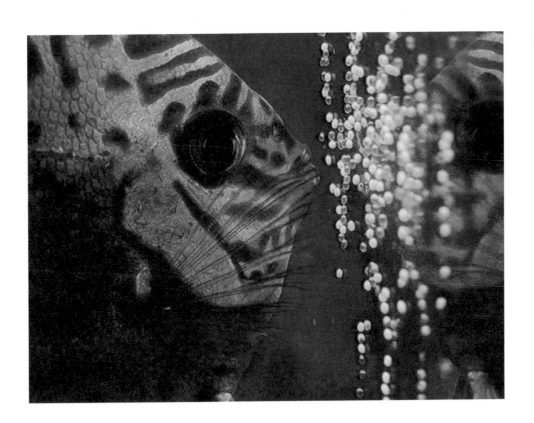

從此，有他們陪伴在我身邊

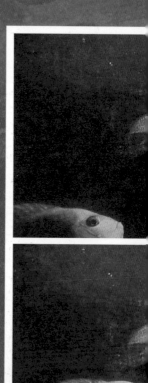

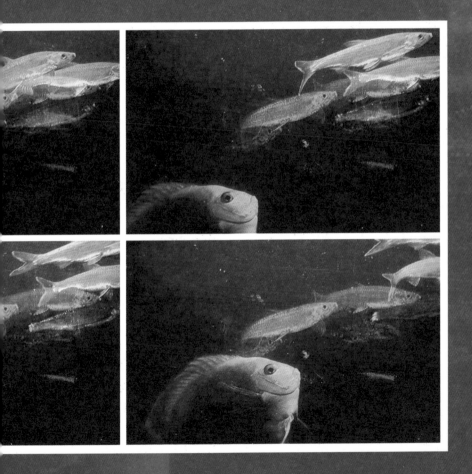

日子變得

悅 來 怡 魚 快

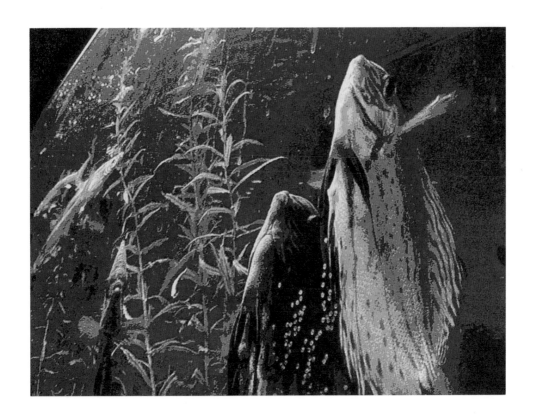

The End

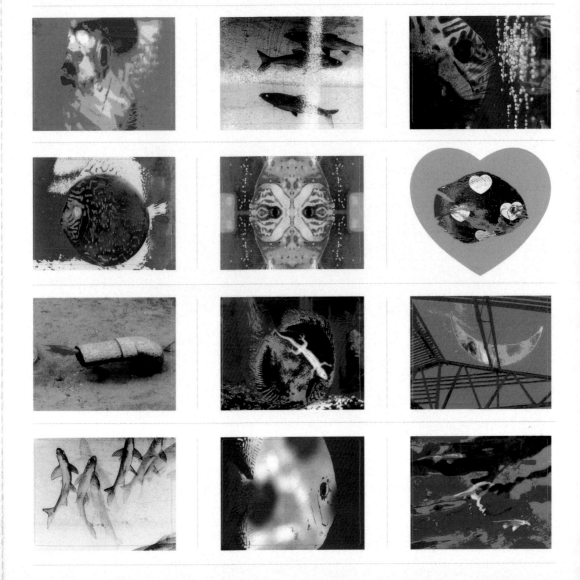

Solo Dance
In The Moonlight 月 光 下 獨 舞

最新力作 敬請期待

國家圖書館出版品預行編目資料

悅來悅魚快=Fish garden / 綦建平作．攝影．
-- 初版 . -- 台中市：綦建平，2003〔民92〕
面；公分

ISBN 957-41-1289-6 （平裝）

1.攝影 - 作品集

957.4 92014739

悅來悅魚快 — Fish Garden

發　行　人： 綦建平

作 者 / 攝 影： 綦建平

文 字 統 籌： 艾如

美 編 設 計： 鄭淑芬

全 國 總 經 銷： 大都會文化事業有限公司

　　　　　　　 110台北市基隆路一段432號4樓之9

讀者服務專線： (02)27235216

讀者服務傳真： (02)27235220

電子郵件信箱： metro@ms21.hinet.net

郵 政 劃 撥： 14050529 大都會文化事業有限公司

印　　　　刷： 普捷廣告有限公司

定　　　　價： 220元

初 版 日 期： 2004年11月發行

版權所有‧翻印必究

※本書如有缺頁、破損、裝訂錯誤，請寄回本公司更換※